历代书法名家草书集字丛帖

LIDAI SHUFA MINGJIA CAOSHU JIZI CONGTIE

名句

MINGJU
YIBAI
JU

100

句

杜江 主编

天津出版传媒集团
天津人民美术出版社

图书在版编目（CIP）数据

名句100句 / 杜江主编. -- 天津 : 天津人民美术出
版社，2023.7
（历代书法名家草书集字丛帖）
ISBN 978-7-5729-1219-1

Ⅰ．①名… Ⅱ．①杜… Ⅲ．①草书－法帖－中国－古
代 Ⅳ．①J292.34

中国国家版本馆CIP数据核字(2023)第127570号

历代书法名家草书集字丛帖　名句100句
LIDAI SHUFA MINGJIA CAOSHU JIZI CONGTIE MINGJU YIBAI JU

出 版 人	杨惠东
责 任 编 辑	刘 欣
技 术 编 辑	何国起　姚德旺
出 版 发 行	天津人民美术出版社
社 址	天津市和平区马场道 150 号
邮 编	300050
电 话	(022)58352900
网 址	http://www.tjrm.cn
经 销	全国新华书店
制 版	天津市彩虹制版有限公司
印 刷	天津新华印务有限公司
开 本	889 毫米 ×1194 毫米 1/16
版 次	2023 年 7 月第 1 版
印 次	2023 年 7 月第 1 次印刷
印 张	6.75
印 数	1-5000
定 价	42.00元

简　介

在学习书法的过程中，往往临摹与创作是脱节的，训练的成效和自由的书写似乎很难糅合起来。古人认为，『集字』是联系临摹与创作的一个重要环节。宋代著名书法家米芾在谈到他的学习经验时说，当初不少人讥笑他的『集古字』没出息，后来米芾突然变出『风樯阵马，八面出锋』的独特风格，又大受那些人的赞赏。殊不知『集古字』正是米芾晚年变法的根底所在。

事实证明，『集古字』是学习传统的一条捷径，它不仅使得我们可以汲取到丰厚的营养而不致任笔为体，同时，还使得我们不因死学一家，陷入古人的窠臼，学一辈子都难以形成自己的风格。

受字帖载体——纸张的限制，个人运用记忆、剪贴等手段集字，困难重重，很多书法爱好者都希望案头有一本集古字帖可随时查阅、参考，即使是已有相当成就的书法家，在创作草书作品时，也不得不耗费精力去查《草字编》。通过什么样的努力可以实现大家的愿望，出于这样的考虑，我们开始着手编辑这套《历代书法名家草书集字丛帖》。一方面，为适应书家习以为常的创作题材，我们精选了上自西周下至近代的著名诗歌、对联、文句，或鸿篇巨制，或短笺小品，均为脍炙人口的作品；另一方面，运用先进的电脑技术，选择东晋以来的名家草书进行拼接、修饰，每篇集字自成一件书法作品。在我们的编辑方案中，不仅考虑到每件作品整体构成的浑然与书写过程的节奏感，还有意识地将每件作品的风格差距尽可能地拉大。读者既可以直接临摹，以提高驾驭笔墨的综合能力，为从初步的临帖向创作过渡打下基础，又可以将之作为一种新面貌的『法帖』进行欣赏，相信对触发读者探索不同风格可能性的思考有所裨益。

这套丛帖现出版四册，是我们首次尝试电脑集字的成果，其间校验、修改十余稿，甘苦自知。谨献给广大书法爱好者，期望给您带来喜悦与帮助，同时也企盼读者对编辑过程中的不当之处提出宝贵意见。

凡例

一、本丛帖共四册，内容采自中国历代诗歌、对联、名句等，形式以条幅、联语为多，间以斗方、横幅、团扇等，以适应学习者不同的书写习惯。

二、每页正文右上角为作品释文，左下角数字与释文相对应，代表不同的草书名家，其中有少数为两至三位名家草书部首的拼接。右下角为诗文出处。

三、为全书版式统一计，书中所有横幅作品释文及代表不同书家的数字仍为竖排。

目录

大道之行也　天下为公　礼记句

《礼记·礼运》

《中秋·帖》

释文：中秋不復不得相還為即甚省如何然勝人何慶等大軍

70/88 70 / 42 65 63 30 50 / 50 108 19 42 / 48 66 39 23

为善不同同归于治为恶不同同归于乱尚书句

《尚书·蔡仲之命》

65
50
50
50
68
63
107
/
68
19
130
23
108
63
/
71
50
120
19
70
70

圣人常善救人　故无弃人　常善救物　故无弃物　老子句

《老子》二十七章

68
48
97
50
56
15
100
/
68
70
50
49
108
19
57
/
50
97
105
74
66
78
70

众人重利

廉士重名　贤士尚志　圣人贵精　庄子句

《庄子·刻意》

志士仁人　无求生以害仁　有杀身以成仁　论语句

志士仁人以害仁以成仁

《论语·卫灵公》

50
50
102
48
50
68
/
81
19
88
33
19
127
/
97
19
19
38
/
81
63
70

《草诀·歌诀》

《诗经·周颂》

105
105
50
68
/
50
50
14
68
65
/
105
102
50
23
63
/
102
88
102
84

《草诀·续句》

《孟子·尽心上》

105
81
100
68
90
105
48
/
127
105
50
62
42
70

63
105
68
/
48
50
105
65
19
120

《草书·阴符经》

怀素书

言近而指远者　善言也　孟子语

《孟子·尽心下》

言近而指远者
善言也
孟子语

《孟子·滕文公下》

81
63
23
105
91
106
108
81
109
/
99
68
68
68
81
91
63
50
/
50
77
120
102
62
42
70

108
68
9
63
105
106
105
50
/
33
19
99

《莊子·逍遙遊》

莊子

得道者多助　失道者寡助　孟子句

得道者多助失道者寡助

《孟子·公孙丑下》

蓬生麻中不扶而直白沙在涅与之俱黑荀子语

《荀子·劝学》

106
48
70
50
19
68
78
81
/
120
81
19
87
97
46
63
97
/
97
19
33

是是非非谓之知 非是是非非谓之愚 荀子句

《荀子·修身》

19
50
47
19
81
10
/
1
48
118
50
48
/
54
81
54
70
81

天地无全功　圣人无全能　万物无全用　列子语

《列子·天瑞》

48
50
88
39
97
99
50
50
／
66
50
48
108
68
50
42
／
108
97
68

圣人之官人　犹大匠之用木也　取其所长　弃其所短　孔丛子句

《孔丛子·居卫》

97
48
19
74
95
74
77
/
42
19
50
78
33
105
19
14
/
65
106
68
50
89
/
99
120
48
70

目作於自见　故以镜
面　妨作於自见　故
正己　韩非子句

42
88
100
56
68
66
19
130
/
81
108
63
118
106
19
63
19
/
63
19
105
19
70
81
78
70

42
105
105
50
63
48
50
/
86
50
68
113
63
42
68
/
78
63
120
19
89
105
63

善善迎人亲如

又审恶气迎人

害于戈兵

管子句

105
50
88
48
97
105
117
90
／
68
48
63

夫风者　天地之气　溥畅而至　不择贵贱高下而加焉　宋玉句

战国楚·宋玉《风赋》

120
105
19
89
88
53
32
/
127
50
65
46
50
42
102
/
68
68
48
50
50
88
/
97
48
110

少壮不努力

汉·乐府古辞《长歌行》

81
105
105
108
50
97
/
48
50
50
63
/
105
68
120
68

礼法以时而定　制令各顺其宜　兵甲器备　各便其用　商子句

《商子·更法》

65
120
19
63
50
50
68
65
/
97
105
42
68
70
130
68
43
105
/
50
50
19
70
42
97

汉·陆贾《新语·术事》

65
105
81
68
68
／
97
105
109
63
63
／
42
85
99

国不务大而务得民以佐不务多而务得贤句

贾谊语

97
123
120
23
65
81
105
123
/
79
69
113
50
50
99
33
107
/
50
81
70
106
33

汉·刘安《淮南子·主术训》

105
42
42
19
50
70
105
91
/
127
65
105
68
96
56
63
/
99
78
99
63

屈寸而伸尺　圣人为之　小枉而大直　君子行之　刘安语

汉·刘安《淮南子·泛论训》

70
42
19
70
68
107
88
89
/
50
23
108
99
89
68
97
/
48
120
23
78
99
63

33

108
68
50
48
/
14
50
97
/
50
68
90
/
63
19
19
105
/
50
50
97
50
/
123
68
50
48
/
81
91
130

原天命　治心术　理好恶　适情性　而治道毕矣　韩婴句

42
97
97
/
68
50
42
/
68
120
19
/
1
68
50
/
88
81
63
/
97
63
/
81
91
130

汉·韩婴《韩诗外传》卷二

汉·桓宽《盐铁论·遵道》

63
50
68
120
105
87
81
38
/
88
63
81
85
23
123
88
/
33
81
23
81
108
33

圣人之兴也不相袭而王夏殷之衰也不易礼而灭史记句

50
48
19
97
19
19
81
70
／
50
81
68
81
19
19
19
63
63
／
81
23
80
106
88
107

循法之功不足以高世法古之学不足以制今史记句

《史记》卷四三《赵世家》

105
120
105
97
50
23
46
81
/
118
50
68
48
68
81
59
68
/
50
97
70
66
128

《史记》卷六八《商君列传》

智者千虑一失愚者千虑一得史记句

《史记》卷九二《淮阴侯列传》

81
60
105
50
23
88
/
48
50
68
108
50
42
19
/
74
42
105
68
88
70

救奢必于俭约拯
薄无若敦厚

《后汉书·郎颛传》

大丈夫处世　当扫除天下　安事一室乎　后汉书句

97
107
120
/
68
50
/
81
74
87
/
113
19
/
81
81
19
/
105
105
/
42
81
50
70

《后汉书》卷六六《陈蕃传》

角友之善物吏切直
以升其善宣者也
徐干语

汉·徐干《中论·贵验》

非其任不谋其政，非其事不虑其计。

三国·诸葛亮《诸葛武侯集·便宜十六策·思虑》

芝蘭生于深林

不以无人而不芳

君子修道立德

不为困而改节

孔子家语

芝蘭生於深林、不以
无人而不芳君子修
道立德不为困而改
節孔子家語

《孔子家语·在厄》

70
86
42
34
105
70
107
19
/
50
50
78
106
97
23
97
65
/
42
19
123
66
42
68
65
/
80
105
50
50
65
80

45

为官长当清　当慎　当勤　修此三者　何患不治乎　三国志句

《三国志》卷一八《魏书》裴注

50
120
81
50
105
59
63
50
/
58
68
63
50
105
102
19
50
/
50
50
23
106
19
107

46

良药苦口以雄疾老能甘忠言逆耳惟达者此三国志句

68
74
97
97
99
50
50
105
83
/
50
33
105
97
81
107
68
105
/
17
50
118
50
68
19
130

君子不闻大论则志不宏不听至言则心不固

《魏书》卷七二《阳尼列传》

南朝梁·周兴嗣《千字文》

暮春三月，江南草长，杂花生树，群莺乱飞。

105
120
50
107
50
81
120
/
65
118
102
48
69
50
/
109
120
120
48
120
97

106
48
39
19
78
97
/
105
50
70
70
42
50
50
/
68
70
123
59
70
107

《意林》引《魏子》

三余广学　百战雄才

唐·杨炯《唐昭武校尉曹君神道碑》

87
68
33
99
68
/
120
81
42
97
129
97

仁茅之道 守之而不失 俭约之志 终始而不渝 吴兢句

唐・吴兢《贞观政要・慎终》

120
105
74
19
77
46
58
/
88
50
46
53
19
81
42
/
33
50
74
38
19
88
/
50
70
129

特立而独行

道方而事实

卷舒不随乎时

文武唯其所用

韩愈句

特立而独行
道方而事实
卷舒不随乎时
文武唯其所用
韩愈句

唐·韩愈《与于襄阳书》

108
42
78
81
97
63
81
68
/
63
50
50
129
63
63
50
/
108
70
68
74
42
63
50
/
81
42
70

大漠孤烟直　长河落日圆　王维句

唐·王维《使至塞上》

48
68
120
120
68
106
/
120
54
102
68
/
63
68
110

唐·李白 《秋兴诗》

毛笔书法作品 草书

90
63
105
74
48
90
33
/
120
105
97

唐·皮日休《皮子文薮·六箴序》

唐·李白《梦游天姥吟留别》

大丈夫必有四方之志

李白

唐·李白《上安州裴长史书》

53
120
102
42
74
48
/
105
81
50
56
108
108

天地者　万物之逆旅也　光阴者　百代之过客也　李白句

唐·李白《春夜宴从弟桃李园序》

富贵必从勤苦得，男儿须读五车书。

杜甫句

唐・杜甫《柏学士茅屋》

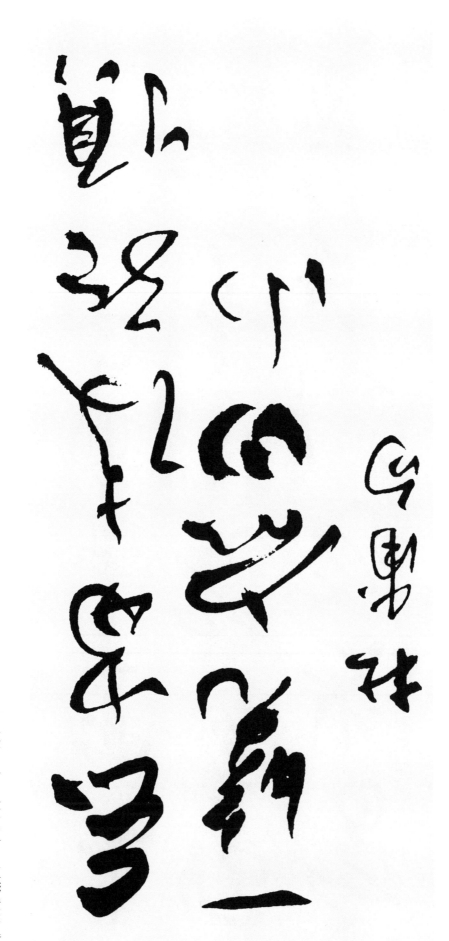

70 / 70
/
97
26
19
105
65 / 50
113
126
105
19
63

《霜厓》杜甫·單

杜甫句 乌

今懷素自敘

丹青不知老将至　富贵于我如浮云　杜甫句

唐·杜甫《丹青引赠曹将军霸》

人之于道 如鱼之于水 鱼失水则亡 人失道则丧 张弧句 唐·张弧《素履·子履道》

48
19
68
23
110
/
105
50
63
50
/
70
50
50
42
33
/
19
19
63
50
39
/
84
127
110

70
108
99
109
/
74
106
39
85
108
68
48

書·王羲之《十七帖》其二

草書 十七帖之一

雄鸡一声天下白

李贺语

唐·李贺《致酒行》

日出江花红胜火　春来江水绿如蓝　能不忆江南　白居易句

唐·白居易《忆江南》

79
68
105
100
63
120
48
/
120
63
113
105
63
105
68
/
105
68
120
50
109
/
108
50
50
107


择天下之士　使称其职　居天下之人　使安其业　柳宗元句


唐·柳宗元《梓人传》

42
105
59
65
118
42
105
/
42
68
68
42
14
50
33
/
26
81
19
33
/
108
78
48
129

70

宋·欧阳修《醉翁亭记》

君子之修身也　内正其心　外正其容　欧阳修句

宋·欧阳修《左氏辨》

81
65
63
81
63
19
106
/
68
50
50
120
120
38
68
/
70
105
42
129

为一身谋则愚
而为天下
谋则
苏洵句

宋・苏洵《审敌》

105
42
68
105
68
118
/
65
19
70
68
105
78
/
42
105
70
70

人有悲欢离合月有阴晴圆缺此事古难全

88
50
23
68
63
50
/
19
120
68
56
91
79
/
1
81
70
48
39
/
105
60
70

大勇者 卒然临之而不惊 无故加之而不怒 此其所挟持者甚大 而其志甚远也 苏东坡句

宋·苏轼《留侯论》

68
63
19
6
105
81
48
50
50
/
68
87
56
91
50
68
81
88
113
/
19
91
105
68
68
81
48
42
50
/
81
88
120
105
107
74
105
107

108
99
50
68
90
123
81
/
97
42
50
63
23
88
19
63
/
50
105
9
57
81
68
/
105
70
70

宋·苏轼《稼说·送张琥》

120
97
50
68
105
88
68
/
50
123
81
105
60
97

108
48
23
50
63
113
70
/
65
50
68
81
42
23
19
/
81
81
50
19
68
19
/
105
70
107

世上岂无千里马　人中难得九方皋　黄庭坚句

宋·黄庭坚《过平舆怀李子先时在并州》

87
38
65
49
48
48
/
76
48
50
42
105
48
/
85
105
68
99
68
129

出淤泥而不染　濯清涟而不妖　周敦颐句

宋·周敦颐《爱莲说》

105
70
48
65
48
81
97
/
105
65
88
63
105
/
89
81
19
107

81

120
79
50
120
102
48
105
／
50
49
120
97

国之栋梁也　得之则安以荣　失之则亡以辱　王安石句

宋·王安石《材论》

辞有所未尽　意有所未竭　王安石句

宋·王安石《今再上龚舍人书》

105
74
68
63
/
63
68
87
/
50
97
81
/
48
68
109
129

先天下之忧而忧　后天下之乐而乐　范仲淹句

宋·范仲淹《岳阳楼记》

人生自古谁无死 留取丹心照汗青 文天祥语

宋·文天祥《过零丁洋》

人生自古谁无死留取丹心照汗青文天祥语

88
48
81
42
105
87
97
81
105
/
68
63
81
89
102
70
66
129
33

天地有正气　文天祥句

宋·文天祥《正气歌》

任天下之大

立心不可不公　守天下之重

持心不可不敬　宋史句

《宋史》卷四三八《儒林列传》

97
105
48
105
48
108
49
105
68
/
48
50
97
33
68
81
68
68
50
/
63
48
50
105
81
80
129

万物各具一理
同出一原
薛瑄语

明·薛瑄《读书录》卷六

97
81
105
68
19
68
105
/
91
108
120
50
50
/
70
70
33

68
63
48
81
57
81
/
88
19
23
99
78
96
/
59
63
48
81
/
106
108
70
70

剖开顽石方知玉　淘尽泥沙始见金　冯梦龙句

剖开顽石方知玉

淘尽泥沙始见金

冯梦龙句

明·冯梦龙《古今小说·张道陵七试赵升》

70
126
70
108
105
105
84
127
/
81
108
65
108
85
74
/
70
105
88
127

明·冯梦龙《警世通言·桂员外途穷忏悔》

白玉隐于顽石里　黄金埋入污泥中　冯梦龙句

明·冯梦龙《古今小说·赵伯升茶肆遇仁宗》

要为天下奇男子　须历人间万里程　冯梦龙句

明·冯梦龙《东周列国志》

63
1
113
23
50
33
/
48
23
68
50
50
63
/
106
128
105
87
123
110

履不必同　期于适足　治不必同　期于利民　魏源语

清·魏源《古微堂内集·治篇》

81
123
65
68
81
/
34
68
50
/
68
68
48
63
88
/
50
68
105
/
33
91
/
108

有才而性缓　定属大才

有智而气和　斯为大智　金缨句

清·金缨《格言联璧》

33
107
70
65
50
81
62
123
68

清·傅山《草书诗轴》

诗家窠臼宜翻洗

薛雪语

清·薛雪《一瓢诗话》

81
74
100
127
68
120
105
/
65
23
68

《古今图书集成·家范典》

65
65
81
65
59
99
105
33
81
/
108
105
23
50
65
105
48
1
81
/
105
106
42
50
106
107
42
42
70

才以用而日生，思以引而不竭

清·王夫之《周易外传》

书家索引